名家大手筆
經典新閱讀

酒歌

U0063657

陶淵明
李白 詩

劉伶 文

趙孟頫
宋廣 書

商務印書館

酒　歌

編　　者	商務印書館編輯出版部
責任編輯	徐昕宇
書籍設計	涂　慧
排　　版	周　榮
校　　對	甘麗華
出　　版	商務印書館（香港）有限公司 香港筲箕灣耀興道三號東滙廣場八樓 http://www.commercialpress.com.hk
發　　行	香港聯合書刊物流有限公司 香港新界大埔汀麗路三十六號中華商務印刷大廈三字樓
印　　刷	中華商務彩色印刷有限公司 香港新界大埔汀麗路三十六號中華商務印刷大廈
版　　次	二〇一九年七月第一版第一次印刷 © 2019 商務印書館（香港）有限公司 ISBN 978 962 07 4594 2 Printed in Hong Kong

版權所有　不得翻印

目錄

一 文人與酒的不解之緣

在中國歷史上，文人與酒結下了不解之緣。

文人們飲酒賦詩，把酒著文，豪飲揮灑性情，醉酒產生靈感，借酒抒發胸中之塊壘，酒中寄托難以言盡的情懷——中國文人及創作與酒難分難解。翻開長長的中國文學史，在許許多多流傳千古的經典名作中，都可以讀到對酒的頌歌，聞到那醇厚的酒香。

中國最早的詩歌總集《詩經》中，關於飲酒的詩就有很多。「清酒既載，騂牡既備。以享以祀，以介景福。」(《大雅·旱麓》)「我有旨酒，以燕樂嘉賓之心。」(《小雅·鹿鳴》)酒是美好的東西，不僅自己享用，還要用來祭祀祖先神靈；有客自遠方來，以酒相待，更是件美妙的事。

「對酒當歌，人生幾何。譬如朝露，去日苦多。慨當以慷，幽思難忘。何以解憂，唯有杜康。」這是曹操詠酒的名句，在舉杯痛飲的時候，思考的是天下蒼生，體現的既是政治家的心胸，又是詩人的情懷。

魏晉時期的嵇康、阮籍、劉伶、陶淵明以善飲著稱，酒後產生的是雋永的詩文。唐代，酒更成為了詩人生發靈感的催化劑，李白、杜甫、白居易，詩中有酒，酒中有詩，《將進酒》、《琵琶行》是酒後吐露的心聲，「勸君更進一杯酒，西出陽關無故人」（王維《渭城曲》）道出的是濃濃的別情。

宋人的酒興和詩興不遜於唐人，歐陽修「醉翁之意不在酒，在乎山水之間」（《醉翁亭記》）是文人與酒關係的最精妙的解說。蘇軾在「洗盞更酌」中寫出了著名的《赤壁賦》，「明月幾時有，把酒問青天」（《水調歌頭》）更是醉後唱出的千古名句。

「俯仰各有志，得酒詩自成。」（蘇軾《和陶淵明飲酒》）可以設想，如果沒有

酒，中國的文學史將不會像現在這樣多姿多彩。不過，在中國文學史中，最愛飲酒的，當推劉伶、陶淵明和李白，可以說，酒與他們的生命不可分離。

竹根雕醉翁
清代竹根雕醉翁。醉翁的形象在古代藝術品中常見，反映了文人與酒的密切關係。

以酒為名的劉伶

魏晉時期的「竹林七賢」，在歷代文人中與酒的關係最為密切，七人幾乎無一例外地善飲酒，飲酒成為魏晉風度的重要內容。嵇康的文章、阮籍的詩歌為後人所熟知，但劉伶，除卻嗜酒如命而成為了「酒鬼」的代稱外，後世對他知之甚少。

劉伶，字伯倫，西晉時沛國（今屬安徽濉溪）人。據記載，他身高僅六尺（今約一百五十厘米），相貌醜陋，沉默寡言，不善與人交往，唯與嵇康、阮籍、山濤、向秀、阮咸、王戎交遊，奉為知己，肆意酣暢於竹林之下。

劉伶很早就失意於官場。他曾任建威參軍，但在朝廷問策時，以「無為而化」對答，被斥為無益之策而免官。當時正值司馬氏篡魏專權之時，嵇康因為寫《與山巨源絕交書》譏諷司馬氏政權，被殺害。阮籍也不得不以醉酒來躲避迫害。罷

劉伶像
南朝墓磚刻壁畫中的劉伶形象，依然是一副飲酒不輟的樣子。

5

官以後的劉伶，對官場仕途不再存幻想，將精神寄托於酒中。

歷史上最著名的「酒鬼」

劉伶最為人們稱道的就是他的酒名，他是歷史上最著名的「酒鬼」，其醉後百態在古書中多有記載。

他經常駕着鹿車，手執酒壺，一路狂飲，並叫僕人肩扛鏟子跟在車後，說：我死了便就地埋掉！

一次，劉伶在家中喝酒，醉後將衣服脫得一絲不掛。適逢有客人來訪，他全然不顧，人責問他無禮，他卻說：天地是我的房屋，居室是我的衣褲，你們為何鑽入我的褲中？

劉伶的妻子見夫君終日耽於酒中，連性命都不顧及，於是傾倒其酒，砸壞酒具，勸其戒酒。劉伶說：你的話非常對，但我自己戒酒很難，必須有個儀式，在

阮籍醉酒辭婚是怎麼回事？

魏晉時期竹林七賢的代表人物阮籍，在當時名聲很大，司馬昭欲為其子司馬炎（後為晉武帝）與阮籍女結親。阮籍十分不願意，但又不敢當面拒絕，便以喝醉酒來拖延，一醉就是六十日。司馬昭沒有提婚的機會，只好作罷。

神靈前發誓禱告。其妻信以為真，於是在神像前準備下酒肉。只見劉伶虔誠地跪在神像前，說：「天生劉伶，以酒為名。一飲一斛，五斗解醒。婦人之言，慎不可聽。」言罷，喝酒吃肉，爛醉如泥。

千古奇文《酒德頌》

劉伶的縱酒遨遊，放浪形骸，是對當時專權統治的無聲反抗。其除了善飲還有文名，但我們今天見到的只有一篇《酒德頌》。此文以「大人先生」自喻，表達了對自然純真的追求，對代表着儒家禮教的「貴介公子、搢紳處士」進行了譏諷、嘲笑，實際上亦暗諷司馬氏政權所謂的禮教統治。通篇意氣所寄，揮灑自如，嬉笑怒罵皆成文字，思想自由奔放，文采飛揚，是一篇傳誦千古的奇文。

開創酒詩的陶淵明

陶淵明雖然「性嗜酒」，卻並不像竹林名士們那樣「昏酣」，他飲酒是有節制的。最和前人不同的，是他把酒和詩連了起來。陶詩有大量是以酒為主題的，直接以之命名的就有《飲酒》、《述酒》等等，因此梁代蕭統說其詩中「篇篇有酒」。文人與酒的關係，到陶淵明，已經幾乎是打成一片了。

不與黑暗同流合污

陶淵明生活在東晉晚期至南朝宋初的社會動蕩時代，政權更迭，戰亂不斷，各種政治勢力此消彼長。其早年與所有中國文人一樣也有着濟世報國的政治抱負，「猛志逸四海，騫翮思遠翥」（《雜詩》其五），但均被無情的現實粉碎，於是，遠離政治，不與黑暗同流合污，成為陶淵明清醒的人生選擇。辭去彭澤縣令後，

醉酒後真能寫出書法佳作嗎？

古代書法家多好飲酒，酒後常妙筆生花，產生佳作。傳說王羲之酒後書《蘭亭序》，十分得意，日後曾多次再書而均不如原作。唐代書法家張旭善草書，稱「草聖」，「每大醉，呼叫狂走，乃下筆」。稍後的僧人懷素，也是酒醉後書興大發，筆走龍蛇。二人的草書被稱作「狂草」，開一代新風。

懷素《苦筍帖》

醉僧懷素的草書《苦筍帖》雖為書信，但筆勢瀟灑狂放，可是醉後所書？

詩酒結合第一人

　　和竹林名士一樣，陶淵明是用酒來追求和享受一個「真」的境界，所謂「形神相親」的勝地。生活再貧困，只要有酒，便有了寄託，自稱「偶有名酒，無夕不飲，顧影獨盡」，飲酒中，「忽焉復醉。既醉之後，輒題數句自娛，紙墨遂多，辭無詮次……」。這是《飲酒》詩的來歷，也是他的創作自況。在陶淵明的世界

陶淵明歸隱鄉間，躬耕生活。其間，他的生活十分貧困，家中又曾遇大火，有時甚至到了靠乞食過活的地步，但他始終沒有再出來做官。

中，酒與人生及詩原本就密不可分。由此可知，為何詩以「飲酒」為名，而實際內容卻大都探索思考人生的原因所在。

在詩中大量地寫入飲酒的心境，將酒與詩結合在一起，在中國文學史上陶淵明是第一人。陶詩對後世影響極大，王維、孟浩然、柳宗元以及蘇軾等均從陶詩中汲取營養，而其歌詠飲酒，更是為後人開了先河，杜甫有詩云：「寬心應是酒，遣興莫過詩，此意陶潛解，吾生後汝期。」至於李白，更是將飲酒作詩發揮到極致。

陶淵明飲酒圖

陶淵明愛酒，寫出大量以酒為題的詩。明末清初畫家石濤取陶淵明詩句之意創作《陶淵明詩意圖冊》，此為其中一幅。畫上二人坐山岡上對飲，題：「若復不快飲，空負頭上巾。但恨多謬誤，君當恕醉人。」

酒中詩仙李白

從魏晉開始，文士階層廣泛崇尚「熟讀《離騷》痛飲酒」即為名士的社會思潮，衍化至皇皇唐朝，已成為一種樂觀自信的詩酒風流。整整一個時代的朝野士庶，都把登山能詩、臨水舉杯視作人生一大樂事。正是在這個時代，李白應運而生。「李白一斗詩百篇，長安市上酒家眠，天子呼來不上船，自稱臣是酒中仙。」

杜甫此詩是對詩酒二仙李白的最為生動的描繪。

李白祖籍在隴西成紀（今甘肅秦安），居於綿州彰明（今四川江油）青蓮鄉，因而自號青蓮居士。他早年曾在任城（今山東濟寧）居住，就與孔巢父、韓准等人隱居於徂徠山下竹溪，終日飲酒賦詩，號稱「竹溪六逸」。在漫遊生活中更是酒不離樽，時時暢飲，與賀知章、孟浩然、杜甫、高適、王昌齡等同時代詩人詩酒唱和，留下了大量不朽之作。酒是李白詩中永恆的主題，在其最重要的代表作

李白為甚麼字「太白」？

李白，字太白，其名字的由來還有一段傳說。李白出生於碎葉（唐時屬安西都護府，今為吉爾吉斯坦的托克馬克），其母懷孕時夢見太白星入於腹中，所以生下孩子後就取名李白，字太白。李白在長安時，詩人賀知章對其非凡的氣質和才華驚歎為「天上謫仙人」。因此，後世亦稱李白為「謫仙」。

中，如《將進酒》、《行路難》、《把酒問月》、《月下獨酌》等等，酒都成為了不可或缺的部分。可以說，如果沒有酒，李白就不能稱之為詩仙了。

與前代詩人相比，李白飲酒沒有那麼多的痛苦和隱忍，就是在他最為失意之時，唱出的酒歌仍然是充滿了豪情，我們今天讀來依然可以體味到大唐盛世的不凡氣概，和詩仙恣情縱意的真性情。

李白為甚麼要縱酒戲權貴？

李白四十二歲時，獲唐玄宗徵召入京，被任為翰林供奉。他自命有經世王佐之材，入朝後想幹一番事業，但唐玄宗只是把他當作文學侍從，常常被召去做一些「應制」之作。他十分不得志，終日縱酒無度。一日，他又喝醉，正值玄宗召見，他帶醉上朝，以酒醉無法書寫請求皇帝允許寬衣。李白一直看不起那些權貴，因此借醉伸出腳來對權宦高力士說：「可否請公公幫忙？」因為皇帝在場，高力士無奈只好為李白脫靴。對此侮辱，高力士懷恨在心，後來以李白詩暗含諷刺向楊貴妃進讒言，使李白不受重用並丟了官。

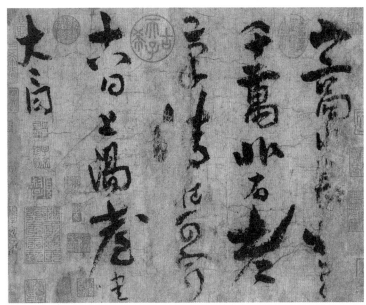

李白《草書上陽台帖》

李白的詩名掩蓋了他的書藝，這件唯一存世的詩仙墨跡，用筆豪放一如其詩，想見也是酒後一揮。

有大人先生以天地為一朝以萬期為須臾日月為扃牖八荒為庭除行無轍迹居無室廬幕天席地縱意所如止則操卮執觚動則挈榼提壺唯酒是務焉知其餘有貴介公子搢紳處士聞吾風聲

酒德頌

沉醉與獨醒：
一個狂放之士的自我寫照　曹明綱

畸形的社會政治，必然會造就畸形的社會風氣和畸形的人物性格。漢末晉初的黑暗現實，催生了一大批性格和行為都十分怪異的傑出人物。在風流一時的竹林七賢中，就有兩個以嗜酒如命、舉止怪僻著稱的名士——阮籍和劉伶。他們都曾用辛辣生動的筆墨，為自己的處世行事留下了詼諧幽默的自畫像，而所借用的人名，又都是虛擬的「大人先生」，阮籍以《大人先生傳》聞名，劉伶則有這篇《酒德頌》傳世。

18

方捧罌承槽銜杯嗽醪奮髯

箕踞枕麴藉糟無思無慮其樂

陶陶兀然而醉豁爾而醒靜聽不

聞雷霆之聲熟視不睹泰山

之形不覺寒暑之切肌嗜慾之

感情俯觀萬物擾擾焉如江海

之載萍二豪侍側焉如蜾蠃之

與螟蛉

延祐三年丙辰歲十一月廿一日

喬簣浮戈書　子昂

酒有何德，值得稱頌？

《酒德頌》一開篇，劉伶就用十分簡潔和傳神的語言，為時人勾勒出一個出世獨立的「大人先生」形象：他把開天闢地以來的悠悠萬世，看成僅僅是眼開眼閉的一瞬間，把日出月落、八荒四極的遼闊廣大，僅僅視作狹小的門窗和院道。

他在天地間自由往來，出行和留居都隨意所至，沒有軌跡和定所；停下來時手不

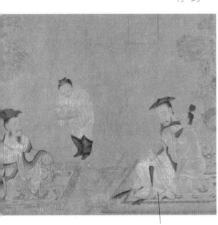

劉伶

離酒杯，動起來時還不忘提着酒壺。除了喝酒之外，就再也不知道有甚麼可以關心的了。在這段描寫中，我們既能清清楚楚地看到阮籍筆下那個「大人先生」有鮮明個性。尤其是「幕天席地」的描述，使人想起《世說新語》中記載他的逸事：一次在室內裸體縱酒，被人看到後反而說：「我以天地為棟宇，屋室為褌衣（褲子），你們怎麼跑到我褌裏來了？」而「動則挈榼提壺」，也有《名士傳》劉孝標註說他「常乘鹿車，攜一壺酒，使人荷鍤隨之，云『死便掘地以埋』」可以見證。這些均說明，在「大人先生」這個虛擬誇張的人物身上，寄寓了作者自己的言行。

文中第二段，寫「貴介公子」和「搢紳處士」對「大人先生」這些聞所未聞的出格行徑的不滿。從「貴介」和「搢紳」的取名看，顯然已含有極強的諷刺性。使人望而可知，那一定是些循規蹈矩、道貌岸然的偽君子和頭腦冬烘、頑固僵化的老學究。接下來更寫出他們為了維護禮法的尊嚴，紛紛議論，對「大人先生」

大加口誅筆伐；甚至捋袖提衣，咬牙切齒，一副氣勢洶洶、大肆聲討的架勢。這段描寫文字不多，卻非常準確生動地再現了衛道士們是如何圍剿離經叛道者的，其形貌聲態可憎可惡。

面對來勢洶洶的指責，「大人先生」又是怎樣對待的呢？他先是充耳不聞，自顧自地沉浸在一片由酒意營造的陶然自得的境界中，全不把衛道士們的喧囂放在眼裏。儘管沒有一語反擊，但他目空一切的狂放態度，無疑是對維護虛偽禮教的最大的蔑視，「捧罌承槽，啣杯嗽醪。奮髯箕踞，枕麴藉糟，無思無慮，其樂陶陶」，縱飲之態、沉醉之樂，呼之欲出。酒醒之後，他又進入了一種閉視聽、等寒暑、無情慾、失大小的超自然狀態。甚至聽不見雷霆之轟鳴，看不到泰山的巨大，失去了對嚴寒酷熱的感覺，也不再有對利益慾望的感受，紛紛擾擾的世間萬物，成了江河中團團打轉的浮萍；身旁兩個自為得計的豪士，也成了渺小細微的「蜾蠃」、「螟蛉」。既然如此，這紛擾動亂的社會，這冠冕堂皇的封建禮教，

這喋喋不休的指責謾罵，對他來說又算得了甚麼呢？酒的神力竟如此廣大，它能使人從此超然物外，不為現實的世俗所拘，難怪「大人先生」要對它情有獨鍾了。

由此可見，酒在特定的社會環境中，在反對禮教、蔑視世俗方面，發揮了巨大作用。金聖嘆曾說劉伶的得意處在未飲酒和酒醒後（《天下才子必讀書》卷九），這自然不錯，但如果沒有酒力的熏陶和支撐，其所得之意，又何為乎來哉？酒德之可頌，也正在於此。

劉伶無其他文字流傳，卻因有此頌而名傳後世。唐代大詩人李白曾在《將進酒》中唱道：「古來聖賢皆寂寞，唯有飲者留其名。」大概就是對此的感慨吧。

酒能催化詩文，詩文又能將人的名聲傳播於後世。酒的這種作用，卻是劉伶生前所沒有想到的。

（本文作者為上海古籍出版社編審）

趙體行書最高水平的代表作　王連起

趙孟頫《行書酒德頌》寫於元仁宗延祐三年（一三一六）十一月廿一日，是年趙孟頫六十三歲。此年七月，趙孟頫官升到翰林學士承旨、榮祿大夫，為從一品。元朝廷以正一品例對之推恩三代，這就是人們常說的「官極一品，榮際五朝」。元仁宗甚至將他同唐之李太白（白）、宋之蘇子瞻（軾）相提並論，稱讚他有七條人所不及的優點：帝王苗裔、狀貌昳麗、博學多聞、操履純正、文詞高古、書畫絕倫、旁通佛老，可謂褒獎之至。但是，這七條中沒有一條言及他的政治才能。而實際上，趙孟頫壯年被元朝「搜訪」到大都之初，從關於至元鈔、中統鈔的討論，到不顧地位低下積極參與鏟除權相桑哥，顯示其確有卓越的經濟政治才識，亦不乏勇氣。但是，經過三十年的仕宦生涯，趙孟頫才認識到，元朝廷僅僅把他當作文學侍從之臣而已。

正是在這一年，趙孟頫寫下了那首著名的「自警」詩：「齒豁頭童六十三，一生事事總堪慚。唯餘筆硯情猶在，留與人間作笑談。」道出了內心的矛盾煩惱，只有藝術上的進取才能使精神得到慰藉，並且預感到了身後之謗。這種思想在趙氏其他詩中亦有反映：「功名亦何有，富貴安足計。唯有百年後，文字可傳世。雪溪春水生，歸志行可遂。閒吟淵明詩，靜學右軍字。」只有退隱才能使精神得到解脫，只有詩文書畫，才能使感情有所寄托。正因為如此，他對魏晉時期的竹林七賢才非常理解。他曾多次書寫嵇康的《與山巨源絕交書》。此帖之文《酒德頌》的作者劉伶，也是竹林七賢之一。劉伶傳世作品僅此一篇，用意也是反對當時虛偽的「陳說禮法」。趙孟頫書寫魏晉這類文章，是為內心不平的自然流露。

由於趙孟頫的學識和修養，他沒有因受寵而得意忘形，也沒有因失意而哀號躁怒，而是以藝術上的執着追求和創造成就來沖淡轉移內心的不平，這就造成了他性格的正直寬厚溫文爾雅卻隱忍內向。折射在藝術氣質特別是書法風格上，就

二　酒香墨氣寫胸襟

沉醉與獨醒：一個狂放之士的自我寫照　曹明綱

畸形的社會政治，必然會造就畸形的社會風氣和畸形的人物性格。漢末晉初的黑暗現實，催生了一大批性格和行為都十分怪異的傑出人物。在風流一時的竹林七賢中，就有兩個以嗜酒如命、舉止怪僻著稱的名士——阮籍和劉伶。他們都曾用辛辣生動的筆墨，為自己的處世行事留下了詼諧幽默的自畫像，而所借用的人名，又都是虛擬的「大人先生」，阮籍以《大人先生傳》聞名，劉伶則有這篇《酒德頌》傳世。

奮袂攘襟怒目切齒先生於是

方捧甖承槽銜杯漱醪奮髯

箕踞枕麴藉糟無思無慮其樂

陶陶兀然而醉怳爾而醒靜聽不

聞雷霆之聲熟視不見泰山

之形不覺寒暑之切肌嗜欲之

凌俗偉觀歟物揚□□如江海

之載萍二豪侍侣如蝶虜之

其曠眇

延祐三年丙辰歲十一月廿一日

為瞿澤民書

子昂

表現為意度清和，風格暇整，精審流麗，飄逸而又深沉。這或者就是個人性格、氣質對其審美情趣和藝術風格的影響吧。

趙孟頫六十歲以後，經過長期的薈萃眾長、融會貫通，可謂人書俱老，書法藝術已經是爐火純青，達於化境。他在六十三歲這一年的三件作品，《楷書膽巴帝師碑》、《小楷老子道德經》和這件《行書酒德頌》，可以說是趙孟頫大楷、小楷、行書最高水平的代表作。

《行書酒德頌》，筆力雄勁扎實，筆勢蒼勁縱逸；行中見草，且今草、章草互用；來去出入皆有曲折停蓄，極盡筆鋒轉折變化之能事。筆畫也是肥不沒骨，瘦不露筋，既有大王書法的遒媚俊俏，又有小王書法的縱逸灑脫。較之中年書法的妍潤鮮活，更見蒼率任意；其點畫精美依然，結態造型則更趨完美。

本帖後有明清兩代題跋三十餘處，著名者有明代的徐有貞、陳鑒、劉珏、

25

筆畫豐肥處，難掩內含骨力；筆畫細瘦處，不顯燥露

雖然是學王書蘭亭，但已了無痕跡，分明是趙書自己的面目

點畫精美，結態造型更趨完美

文彭、王穉登，清代的有翁方綱、阮元、孫星衍等，幾乎都是交口稱讚，可謂推崇備至。徐有貞、陳鑒、翁方綱等人，認為這是趙孟頫學習王羲之《蘭亭序》帖的典範。其實，此帖學王已經出神入化，無任何痕跡可尋，完全是趙氏自己的風格面目。所以帖後文徵明長子文彭跋就說：「信手拈來，頭頭是佛。此《酒德頌》尤其得意者，固可寶也。若必曰『蘭亭』，恐不必以此論松雪。」

（本文作者為故宮博物院研究員、古書畫專家。）

文彭題跋

書法作品中的題跋有何作用？

古人書帖後一般多有題跋，有書者同時代的，更多的是後代的。題跋者有書畫家、收藏家，還有學者名士。題跋的內容十分廣泛，有的敍述作品的來歷、流傳經過，有的考辨真偽是非，還有的則是品評、讚美，對判定作品的時代、真偽以及如何欣賞書法有着重要的作用。

乃石沙以未論松雲文乃而訃

伯倫仕魏為建威參軍嘗與嵇阮軍
為竹林之遊其頌酒德以文滑稽風
情曠達寓意深長蓋當曹馬廢
興之際有所託而逃焉者趙文敏公
特為書之良以是歟若夫書法之妙
徐武功陳翰林論之至矣予奚容喙

劉珏

劉珏題跋

劉珏，明代書畫家、詩人。其題跋主要論文，可作賞書的參考。

釋文：伯倫仕魏為建威參軍，嘗與嵇（康）、阮（籍）輩為竹林之遊。其頌酒德以文滑稽，風情曠達，寓意深長，蓋當曹、馬廢興之際，有所託而逃焉者。趙文敏公特為書之，良以是歟。若夫書法之妙，徐武功（有貞）、陳翰林（鑒）論之至矣，予奚容喙。

菊色酒香中的曠達和傷感

曹明綱

陶淵明愛菊，多見於吟詠；陶淵明嗜酒，又常見於傳聞。而將這兩者糅合在一起的好詩，則非《飲酒》詩之七莫屬。

菊在百花凋零的秋季凜霜獨放，冰清玉潔。早在屈原所處的戰國時代，古人就以服食它來修身養性。陶淵明更是愛菊如命。有書記載他一年重陽節沒喝酒，就坐在宅旁的菊叢中採菊盈把，聊以自遣，直到後來有人送酒來，才以菊就酒，一醉方休。以至於後人直接把菊花當作花中隱士、陶淵明的化身。《梧潯雜佩》中說陸平泉曾與同僚一起去拜見上司，眾人競相上前，擁擠喧鬧，這時院內正陳放着不少盆菊，急得他不得不前去阻攔，勸說「諸君且從容，莫擠壞陶淵明也。」使聞者無不心愧。這首《飲酒》詩以「秋菊」發端，不僅具有即景取物起興的作用，而且還有着潔身自好、不與世俗同流的象徵意義。因此這前兩句，實已透出全篇的

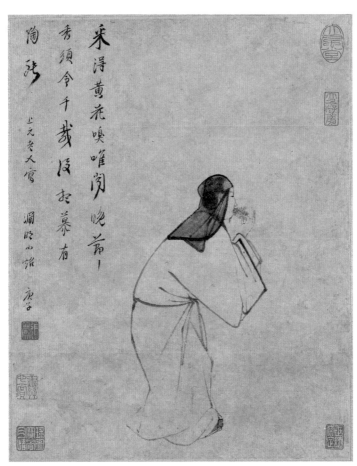

採得黃花嗅唯覺晚香

秀須令千載後抱慕者

陶潛

上元老人臨

淵明小館

庚子

張風《淵明嗅菊圖軸》

陶淵明的詩文常提及菊花，故後世的人喜歡將陶淵明與菊相提並論。

「忘憂物」
飲酒是為了忘掉憂愁，酒名「忘憂物」，真是恰如其分的比喻。

意興。

接下來兩句，對菊飲酒，抒懷遣興，是陶淵明寫酒詩中的名句。酒被稱為「忘憂物」，可追溯到《詩經》「毛傳」對《柏舟》「微我無酒，以遨以遊」的解釋：「非我無酒，可以遨遊忘憂也」；後來曹操《短歌行》也說「何以解憂，唯有杜康」。而「遺世情」正是陶淵明身處晉末易代的動亂時期，不願違背本性出來做官的內心披露。詩人之所以要借酒來「忘憂」和「遺世」，恰恰說明他對世事和物

情並不是全無牽掛，而只是出於事不可為的無奈。這兩句詩的好處，既在於通過「泛此」、「遠我」的勾勒，寫出了酒能使人暫時解脫內心苦悶的奇妙感受，同時也在平和的外表下潛伏着一種難言的激憤之情。詩人早年曾有大濟天下蒼生的宏願，只是社會腐敗，官場黑暗，使他難以施展自己的才幹，才不得不在人生處世的痛苦矛盾中時常採取守勢，為了保持自己的真誠和率直而不斷以酒麻痺自己。

有菊有酒，對於心性孤傲的詩人來說已十分滿足。雖然一人獨飲，卻一點也不覺得寂寞。一杯喝盡了，再斟上一杯。就這樣，一直喝到日落時分，萬物止息，倦鳥歸林。五、六兩句承三、四句續寫飲酒，從動作的連續不斷中，可以想像詩人在酒意所營造的精神世界中，是怎樣的盡情遨遊，癡迷不返。七、八兩句插入景物描寫，一方面補出詩人一人自飲不覺孤獨的原因，是有自然界的生物相伴；另一方面又以日入、歸鳥暗示獨酌持續時間的長久，說明這是一次盡興遣意

的暢飲。而句中一「息」一「鳴」的相形對照，也有以動見靜和以聲顯寂的作用，突出了黃昏時分的景物特點。這種手法，無疑開了後來王籍「蟬噪林逾靜，鳥鳴山更幽」(《入若耶溪詩》)的先河。

詩的最後兩句最可注意。上句是人物的形象展示：一人在東窗下徘徊長嘯；下句是人物的內心剖白：就這樣度過一生吧！其中「東軒」回應首句中的「秋菊」，與《飲酒》之五「採菊東籬下」相應，補出獨飲的所在地點；「嘯傲」則寫其酒後狂放之態。「嘯」即撮口而呼，聲長而清厲，是古人用來宣洩情感的一種方式。詩人酒後毫無顧忌地長嘯，正是他感情激烈、需要發洩的表現。「聊復」是無奈姑且之詞，吐出對像這樣度過一生的滿腔不情願。歷來都說陶淵明是一澹泊的隱逸詩人，其實在他寫的許多詩中，都用自己獨特的方式，表達了歸隱實出無奈的苦衷。俗話說「酒後吐真言」，這首詩其實就是一個最好的例子。

陶淵明寫飲酒的詩很多，《飲酒》二十首是其中最有代表性的一組。據序言

所言，這是他在「閒居寡歡」、「無夕不飲」時陸續寫下的。這些詩大多以飲酒為由頭，抒寫了隱居生活中對人生處世的思考，透出幽微深隱的感情。同樣是失意者，屈原在作品中常直白地表示「眾人皆醉我獨醒」（《漁父》），而陶淵明則是為了擺脫清醒而喝酒，即使醉了也無法失去清醒。因此清醒儘管相同，表達的方法卻很不相同。以後唐代大詩人李白也經常在詩中寫酒，不過那多是以酒使氣、以酒逞才，與陶淵明的以酒寄跡、以酒寓心也有區別。所以歷來寫酒之詩，當推陶淵明為冠；而讀淵明之詩，又不能不讀這首《飲酒》之七，它能使你在秋菊吐豔、醇酒飄香中，感受到詩人一生的曠達和傷感，醉意與清醒。

（本文作者為上海古籍出版社編審）

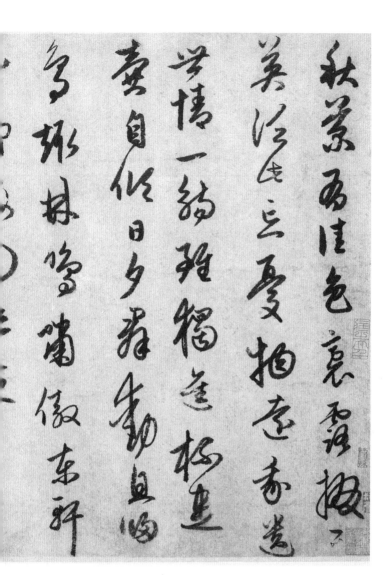

趙孟頫《行草書陶淵明詩冊》

筆法老到 率真平淡

王連起

趙孟頫《行草書陶淵明詩冊》「秋菊有佳色」，今冊裝，後有虞集隸書跋六行，其款「子昂」二字及鈐印皆在對開紙上，說明是由原卷裝改成冊，或前還有趙書陶詩《飲酒》其他詩。此帖著錄於清代安岐《墨緣彙觀》「法書卷下」時已是如此，說明改成冊頁的時間起碼在清初以前。

此帖後虞集隸書跋云：「我朝書法當以松雪齋書為第一，今觀所書陶靖節詩，筆力痛快，無一點塵俗氣，繼羲獻之後者，其在斯人與（歟）？烏虖（乎），主人為予寶之。蜀人虞集。」

虞集評書，在元人中最為得體。其跋稱羲獻之後便為趙孟頫，這也幾乎是元人的共識。觀此帖，筆法雄逸老到，已是晚年之筆，於蒼勁渾厚中雖還能看到其點畫特有的精緻，隱約展現出右軍《十七帖》的筆法風神，但已是洗盡鉛華而

虞集是誰？

虞集，元代詩人、書法家，字伯生，號邵庵，祖居四川，後遷居江西。曾官大都路儒學教授、秘書少監、奎章閣侍書學士等，參與編纂《經世大典》。

虞集題跋

見率真了。其體草中見行，以點畫為性情，使轉為形質，筆融篆籀，蒼勁渾厚，更多的是章草筆意。這裏指的章草，並非是《急就章》那樣匆匆不暇書的章草，而是魏晉人赴急流便如陸機《平復帖》那樣實用型章草。這也可以看出趙孟頫書法，平生刻意用心在精美，而晚年人書俱老則復歸平淡。

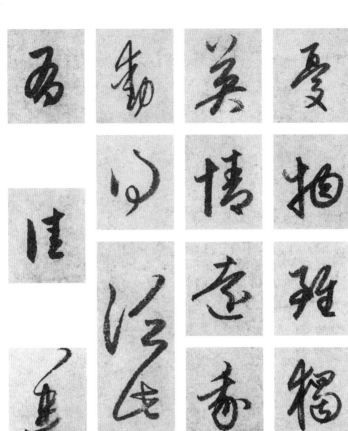

含有明顯章草筆意，是魏晉時期的流便章草

點畫、形體已是洗盡鉛華而見率真了

筆法雄逸老到，於蒼勁渾厚中隱約展現出
王羲之《十七帖》的筆法風神

中鋒用筆，融篆籀筆法，蒼勁渾厚

這裏順便談一下趙孟頫的章草書問題。趙氏生長於宋末元初，宋人書法「尚意」的結果，造成書壇只有行草書盛行，而又師法不古。到後來很多人的字燥露怒張，形同惡札，古人筆法趨向無存。趙孟頫以復古為號召，提倡師法魏晉。他身體力行，不但正、行、草書取法魏晉，一改宋人的刻露之習，而且還兼善篆、隸，並復活了章草，各種書體都達到了很高的成就。但傳世趙書三件《急就章》，一件是俞和臨趙書的，一件是俞和所作，另一件以其至大年間的款書可知為元人仿造。趙氏章草書，只見於《絕交書》、《酒德頌》行草中偶爾幾筆。此帖筆法是魏晉人赴急而書的流便古草，稱其為章草，是與《急就章》那樣的漢末人專攻的隸書草寫體有區別的。

40

孤寂中唱出的激越之歌

高克勤

中國古代喜歡飲酒的詩人很多,其中最愛飲酒且形之於詩中的當推有詩仙之稱的唐代大詩人李白。

李白喜歡飲酒,只要有酒喝,他就會四海為家,忘了身在何處:「蘭陵美酒鬱金香,玉碗盛來琥珀光。但使主人能醉客,不知何處是他鄉。」(《客中作》)

李白擅長飲酒:「百年三萬六千日,一日須傾三百杯。」(《襄陽歌》)酒催發了李白的靈感,激起了他的詩興,使他文思泉湧,下筆有神,自稱「興酣落筆搖五嶽」(《江上吟》)。酒使李白平添了萬丈豪情和傲岸的膽氣:「黃金白璧買歌笑,一醉累月輕王侯。」(《憶舊遊寄譙郡元參軍》)酒也使李白找到了宣洩感情的途徑和撫慰寂寞的方式:「愁來飲酒二千石,寒灰重暖生陽春。」(《江夏贈韋南陵冰》)與李白同時的大詩人杜甫在《飲中八仙歌》中,生動地描繪道:

李白一斗詩百篇，長安市上酒家眠。

天子呼來不上船，自稱臣是酒中仙。

寫出了李白飲酒時豪邁的氣概和瀟灑的風采。

喜歡飲酒的李白也把酒作為最愛抒寫的題材。《月下獨酌》是他詠酒詩中的代表作。這組五言古詩凡四首，其中一、二首最為人稱頌，在歷代太白詩選本中多有錄入，如《文苑英華》將這兩首選入，題作《對酒》。

第一首寫詩人在花間獨酌，深感寂寞，突發奇想，「舉杯邀明月，對影成三人」。題為獨酌，卻偏幻作三人，月、影、我三者交互在一起，形成似真似幻、奇妙無比的境界。詩人邀月影為伴來驅除寂寞，愈顯出他在現實人間的寂寞孤獨。人世間的有情之物反不如自然界的無情之物，因此詩人願「永結無情遊，相期邈雲漢」。全詩充滿奇情異思，沈德潛《唐詩別裁》中稱之為「脫口而出，純乎

天籟」，給予極高的評價。

第二首語言平實，詩人似作內心獨白，又似與友人娓娓而談，傾吐自己鍾愛飲酒的衷腸。在詩人看來，飲酒不僅是最合乎自然本性的，也是最符合「聖賢」規範的，只要有酒相伴，就沒有必要再去求神仙。他甚至還把飲酒作為尋求自然之道的途徑，所謂「三杯通大道，一斗合自然」。這種對自然和道的理解和追求，正與老子「人法地，地法天，天法道，道法自然」的精神一脈相承。這種對酒中樂趣的追求，是詩人頗為自得的，流露出李白不屑與俗人為伍、孤高傲岸的真性情。

在李白眾多的詠酒詩中，最著名的當屬七言樂府《將進酒》。這首詩借古題而抒發自己的懷抱。詩以強烈的感歎起筆，用兩組排比長句，渲染人生易老，不可抗拒，強調要盡情享受生命的歡樂，而飲酒正是享受歡樂的象徵，所謂「人生得意須盡歡，莫使金樽空對月」。李白自負王佐之才，要幹一番經邦濟世的大事，自信「天生我才必有用，千金散盡還復來」。然而，縱觀歷史，「古來聖賢皆

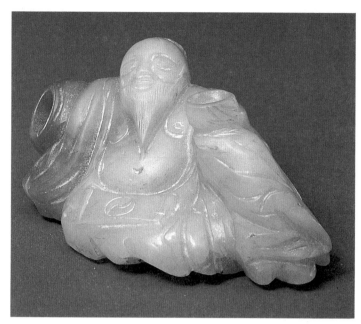

太白醉酒

李白多以醉酒的形象出現，此清代玉雕像一手托酒杯，坦胸露腹，醉態可掬。

寂寞」；回看現實，「大道如青天，我獨不得出」（《行路難》）。不願隨波逐流、媚事權貴的李白，只能借酒澆愁，「唯有飲者留其名」只不過是李白的自我寬慰，「與爾同銷萬古愁」才是他飲酒的真實用意。全詩奔放豪邁，感情一瀉千里，淋漓盡致地表現了李白的人生態度和藝術個性。

李白想借酒銷愁，但他也深知飲酒是無法銷愁的，因而吟出「抽刀斷水水更流，舉杯銷愁愁更愁。」（《宣州謝朓樓餞別校書叔雲》）這位看來瀟灑的詩仙和酒中仙，其實一直深感孤獨和寂寞。還是杜甫了解李白，對他有「千秋萬歲名，寂寞身後事」（《夢李白》）之評。憑藉着不朽的詩作，李白贏得了「千秋萬歲」的名聲；而有酒陪伴，李白的生前身後也不會寂寞，酒成了他傾訴的對象，撫慰着他那孤寂的心靈。

（本文作者為上海古籍出版社編審）

45

詩、書、紙三美的佳作

張 彬

明代有很多書家的書法，一方面繼承了宋元人的意趣，另一方面又不斷地法古開新，遠追晉、唐風韻，被稱為明初「三宋」之一的宋廣，就是這樣一位既有時代性，又融合古法的優秀書家。

有人認為宋廣草書筆畫連續不斷，非古體，故不逮克、璲。其實，這似乎有失片面。宋廣的書法雖學唐代張旭、懷素，但近受元代書家康里巎巎的影響，中鋒行筆，加之迅疾的筆勢，形成其獨特的連綿書體。「非古體」，恰恰是他對古法汲取創新的表現，這些特徵我們在他存世不多的墨跡中可以看到，而最典型的就是這件《草書太白酒歌》。此書為宋廣傳世佳作，是他草書的代表性作品。欣賞這件作品，歸結起來有詩、書、紙三美。

第一，詩美。此軸所書為李白的著名詩作《月下獨酌》其二。詩中傳達了作

宋廣是誰？

宋廣，字昌裔，明代河南南陽人。曾官沔陽同知。擅書畫，尤擅草書，宗唐代張旭、懷素一路，筆法勁秀流暢，書體連綿。「三宋」是指明初最著名的三位書法家宋克、宋廣、宋璲。三人均以草書著稱當時，風格上具有相同的特點，即技藝嫻熟、形態健美、風韻閒雅。

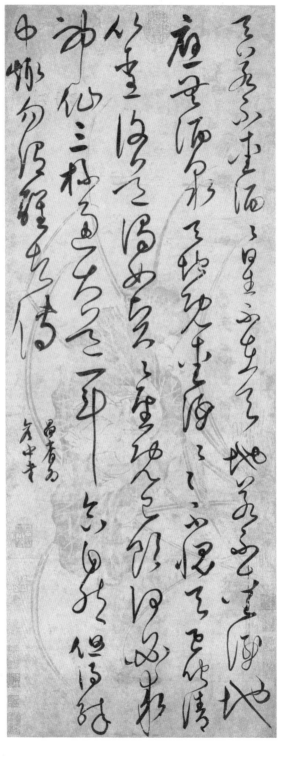

通篇四個酒字，各不相同，豐富多姿

者醉中求趣的豪放情感和隱含其中的無奈心態。李白善詩、書，詩中洋溢着浪漫情懷，被尊為「詩仙」；更以豪飲著稱，有「酒仙」之名。他一生中遊歷名山大川，嚐盡世態炎涼，官場的沉浮、政治的腐敗，使得詩人空懷滿腔豪情而無以報國，只能借詩遣興，借酒澆愁，因此留下了大量詠酒詩，其中為後世傳誦最為廣泛的有《月下獨酌》、《將進酒》等。李白以酒寄情、盡抒胸中塊壘的詠酒詩句，歷來為書家所青睞，後世書家多以此進行書法創作。而宋廣用草書來表現，更能抒情寄興，任意揮灑。

草書有幾種？

草書從形態上可分為三種，即章草、今草和狂草。章草產生於漢代，是由隸書草寫而成，筆畫還保留隸書的形狀，上下字獨立不相連。今草又稱小草，筆畫連綿，字與字間有連綴，簡約流便，以王羲之書法為代表。狂草又稱大草，筆勢連綿奔放，字形變化較大，由唐代張旭、懷素所創。

第二，書美。共五行大草書，通篇書法縱逸飛動，如行雲流水，連綿起伏，極富韻律感。觀其作可以想像作書者，興到運筆，如疾風驟雨，一氣呵成。雖運筆如飛，但毫無草率下筆，筆用中鋒，清爽勁健，充分表現了書者深厚的功力，以及繼承古法而加以創新的高超本領。

第三，紙美。這幅作品的用紙十分考究，為砑花箋，紙面上印有淡黃色荷花、蘆葉等圖案，既清晰可見，又不奪墨色之功，使作品有錦上添花之美。

運筆如飛中，仍保持中鋒用筆，顯得圓潤、遒勁

49

字體連綿不斷，一氣呵成，似一筆而下

書畫專著所著錄，是一件珍貴之作。

此作曾經明清兩代許多收藏家收藏、鑒賞，其中還包括乾隆皇帝，並被一些

（本文作者為故宮博物院古書畫專家）

三 名篇賞與讀

閱讀如飲食，有各式各樣：

一目十行，匆匆一瞥，是獲取信息的速讀，補充熱量的快餐，然不免狼吞虎嚥；

口誦手書，細嚼慢嚥，品嚐個中三味，是精神不可或缺的滋養，原汁原味的享受。

以書法真跡解構文學經典，目光在名篇與名跡中穿行，從容體會一字一句的精髓，充分汲取大師的妙才慧心，領略閱讀的真趣。

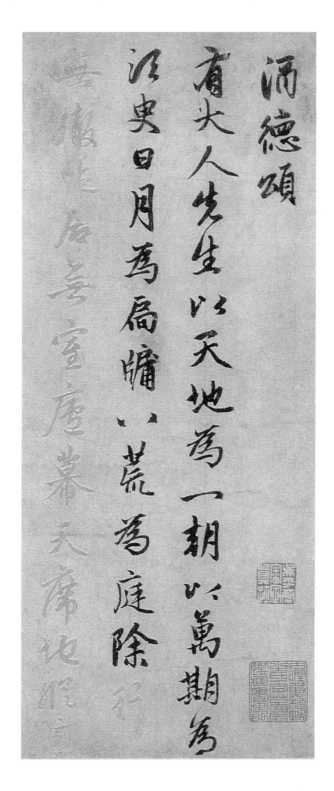

酒德頌

劉伶

酒德頌 有大人先生以天地為一朝以萬期為須臾日月為扃牖八荒為庭除行無轍迹居無室廬幕天席地縱意

有大人①先生，以天地為一朝②，萬期③為須臾。日月為扃牖④，八荒⑤為庭衢⑥。

有一位先生，志趣高遠，把開天闢地以來只當作一個早晨，一萬年只視為片刻時間。把太陽和月亮當作自家的門窗，荒遠的八方則如庭院一般。

註釋

① 大人，古代指德行高尚、志趣高遠之人。此為劉伶自喻。

② 一朝，指一時，一個早晨。

③ 期，一年。

④ 扃，門。牖，窗。

⑤ 四方（東、南、西、北）四隅（東南、東北、西南、西北）為八荒。荒，指荒遠的地方。

⑥ 庭衢，庭院，街道。

提壺唯酒是務焉知其餘

所如止則操卮執觚動則挈榼

無轍迹居無室廬幕天席地縱意

淮裹日月為扃牖八荒為庭除行

行無轍跡⑦，居無室廬，幕天席地，縱意所如。止則操卮執觚⑧，動則挈榼提壺⑨，唯酒是務，焉知其餘？

出行時不留下痕跡，住也沒有居室，以天為簾幕，以地為蓆，毫無拘束地任意往來。止步時，拿着卮、觚飲酒，行動時，則提着盛酒的榼和壺，飲酒是唯一的要務，哪裏還知道其他的事？

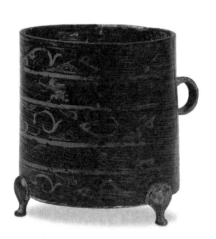

狩獵紋漆卮

卮為飲酒用的器具。其鮮豔的色彩、紋飾，精緻的做工，可見當時飲酒之莊重。

註釋

⑦ 轍跡，車輪壓出的痕跡。

⑧ 卮、觚，古代飲酒器。

⑨ 挈，提。榼、壺，古代盛酒器。

提壺唯酒是務焉知其餘有炎

亦公子搢紳處士聞吾風聲

議其所以陳說禮法是非蜂起

奮袂攘襟怒目切齒先生於是

有貴介公子⑩，撋紳處士⑪，聞吾風聲，議其所以。乃奮袂攘襟⑫，怒目切齒，陳說禮法，是非蜂起⑬。

有尊貴的富家子弟，有才德的官方人士，聽到有關我的種種風傳，議論我的所作所為。於是揚起衣袖，挽起衣襟，怒目切齒，紛紛陳述禮儀法度，指斥是是非非，群起而攻之。

註釋

⑩ 富貴人家子弟。

⑪ 撋紳，也作縉紳，做官的人。處士，有才德的隱居者。此處戲稱禮法之士。

⑫ 袂，衣袖。攘，指挽，捋。

⑬ 蜂起，形容像群蜂飛舞，紛紛而起。書法作品中，此句先後順序有誤。

奮袂攘襟怒目切齒先生於是

方捧罌承槽銜杯漱醪奮髯

箕踞枕麴藉糟無思無慮其樂

陶陶兀然而醉恍爾而醒靜聽不

先生於是方捧罌承槽⑭，

啣杯嗽醪⑮。奮髯箕踞⑯，

枕麴藉糟⑰，無思無慮，

其樂陶陶。

先生此時正捧着盛酒的罌、槽，口啣酒杯，用酒來漱嘴。翹起鬍鬚，隨意地伸開兩腿坐着，頭枕着酒麴，身下墊着酒糟，與酒相伴，沒有苦思，無所憂慮，真是快樂而陶醉。

漢代「君幸酒」漆器

漢代的漆酒具，有飲酒用的耳杯、舀酒的勺等。杯中有銘文「君幸酒」，是說君子親近酒。

君幸酒

註釋

⑭ 罌，小口大腹的盛酒器。槽，酒槽，釀酒器。

⑮ 嗽，通漱，漱口。醪，汁渣混合的濁酒，泛指酒。

⑯ 奮，翹起。踞，坐。箕踞，指隨意伸開兩腿坐着，是一種輕慢、不拘禮節的坐姿。

⑰ 麴，酒麴。糟，酒糟。

陶

兀然而暝怳尔而醒静聽不

聞雷霆之聲熟視不見泰山

之形不覺寒暑之切肌嗜欲之

感情俯觀萬物擾擾焉如江海

之載萍二豪侍側焉如蜾蠃之

原文

兀然而醉，恍爾而醒⑱。靜聽不聞雷霆之聲，熟視不見泰山之形，不覺寒暑之切肌，嗜欲⑲之感情。俯觀萬物，擾擾焉如江海之載浮萍；二豪⑳侍側焉，如蜾蠃之與螟蛉㉑。

白話語譯

酒醉得渾然不知，猛然又清醒。仔細靜聽，卻聽不到震雷之聲；注目細看，卻看不見泰山之形；感覺不到寒暑之氣對身體的侵襲，貪慾對心情的觸動。俯看世間的一切事物，紛紛亂亂的，就像江河大海上的浮萍；兩位豪俊之士在旁邊侍立，就像是兩種蟲子——蜾蠃與螟蛉一樣。

註釋

⑱ 兀然，渾然無知的樣子。恍，猛然。

⑲ 嗜好、慾望。

⑳ 指貴介公子和搢紳處士。

㉑ 蜾蠃，一種寄生蜂。螟蛉，蛾的幼蟲。蜾蠃捕螟蛉存放窩中，作為其幼蟲食物。古人以為蜾蠃餵養螟蛉為子，故用「螟蛉」比喻義子。

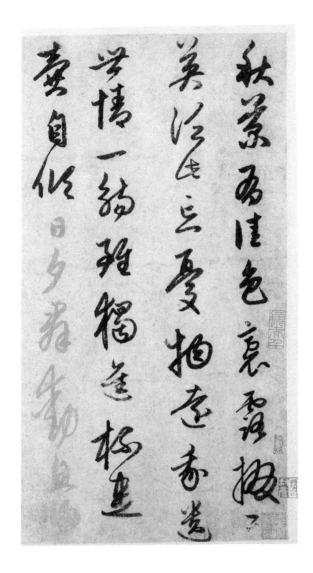

飲酒詩

陶淵明

金句點評

葉嘉瑩說:「秋菊有佳色」之「色」,不僅指顏色,是說秋菊有很美麗的姿態、形狀,它開得非常好看。「佳」,就是好。陶詩語言「簡淨」,只用一個「佳」字就顯得很好,包含着喜愛之情。這菊花在陶淵明的眼睛裏看起來真是好看。

你知不知道菊花酒的寓意?

中國的古人每到陰曆九月九日,要將菊花瓣放在酒裏一起飲,稱為菊花酒。菊花是九月開花,中國北方有地方稱之為「九花」,因「九」「久」同音,據說可以使人長壽。但陶淵明此詩並非追求長壽,只是表示他對菊花由衷的喜愛。

秋菊有佳色，裛露掇其英①。

泛此忘憂物②，遠我遺世情③。

一觴④雖獨進，杯盡壺自傾。

秋日的菊花真是好看，在露水的滋潤下，尤為令人喜愛。

採下帶着露水的菊花瓣，灑在我將飲的酒上，賞菊飲酒，多麼愜意！世間那些得失利害的計較、世俗的煩惱，統統離我遠去。

就算世界上沒有一個人了解我又有甚麼關係？

我獨自乾盡杯中酒，拿起酒壺自己再斟滿一杯，不也很好嗎？

註釋

① 裛，沾濕。掇，採或拾。

② 忘憂物，指酒。

③ 遠，用作動詞，是「使我遠」。遺世，把世間那些得失利害的計較都拋下。

④ 觴，盛滿酒的杯，泛指酒器。

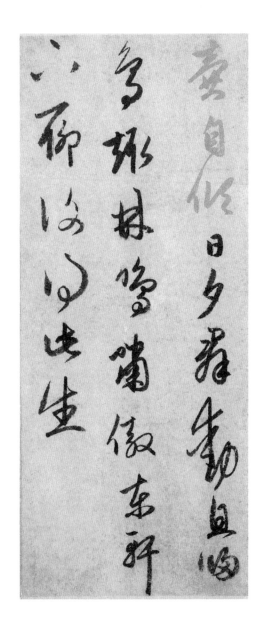

金句點評

葉嘉瑩《陶淵明飲酒詩》說：陶詩寫得非常簡淨，不用很多雕琢修飾，但他在口吻上、語氣上又寫得非常幽微深妙。「得此生」之前加上「聊復」，是說，這個「得此生」只能是「聊復」，是不得已而為之，並不是最好的選擇。讀陶詩時，要特別注意他這種幽微深隱的感情。

日入群動息⑤，歸鳥趨⑥林鳴。

嘯傲東軒下⑦，聊復⑧得此生。

太陽漸漸落下去了，萬物歸復平靜，

只有歸來的鳥兒在林中鳴唱，

一片寂寞中，透出歸來的歡喜。

東窗之下，我和着鳥鳴自得地放聲長嘯，

我覺得我真的找到了我自己，我真的沒有使我自己失落。

我雖然有了自得的喜樂，

可是天下人呢？我當年的理想呢？終不能忘情。姑且如此

罷了！

註釋

⑤「日入」原書作「日夕」，誤。息，停止。

⑥「趨」原書作「趣」，誤。趨林，投林。

⑦ 嘯，即撮口而呼，聲長而清厲，有聲而無字。軒，軒窗。

⑧ 聊復，姑且如此。

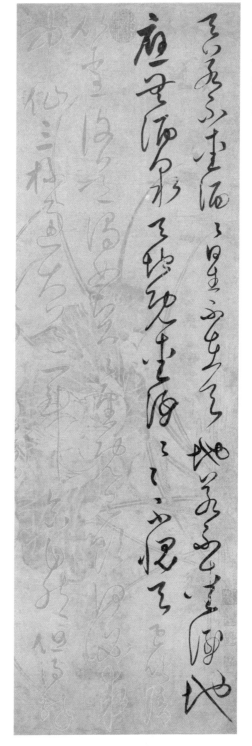

天若不愛酒，酒星① 不在天。

地若不愛酒，地應無酒泉②。

天地既愛酒，愛酒不愧天。

天若是不愛酒，天上就沒有酒旗星；

地若是不愛酒，地上也沒有酒泉郡。

既然天地都鍾愛美酒，我又何必感到羞愧呢？

註釋

① 星名，即酒旗星，為軒轅右角南三星。古代認為其主管享宴酒食，屬獅子座。

② 酒泉，地名，在今甘肅酒泉市。相傳其城下有金泉，泉水味如酒，故名。

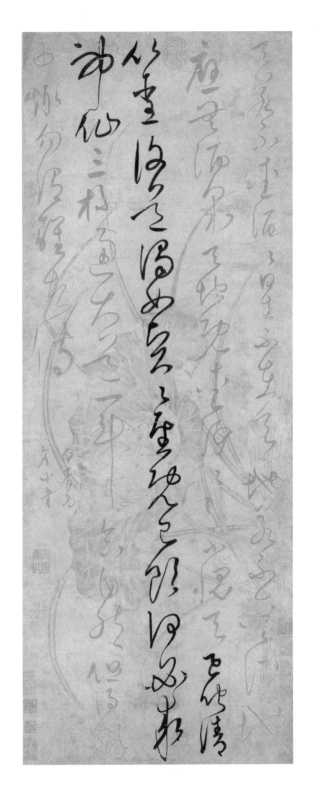

神仙三杯通大道一斗合自然但得酒中趣勿為醒者傳

已聞清比聖，復道濁如賢③。
賢聖④既已飲，何必求神仙。

古人將清酒比作聖人，濁酒比作賢人，
聖賢之人都已飲酒，又何必求助於神仙。

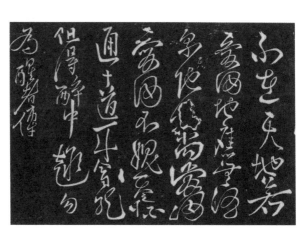

天若不愛酒詩帖

《翰香館法帖》中有李白自書此詩的刻帖，看來詩仙不僅以詩名世，書法亦了得。

註釋

③ 清，清酒，指清醇的酒。濁，濁酒，用糯米、黃米等釀製的酒。三國時期，因缺糧，曹操禁酒。人們私下飲酒，但不敢說「酒」字，用「聖人」隱喻清酒，「賢人」隱喻濁酒，聖賢亦成為酒的代稱。

④ 由酒引申為聖賢之人。

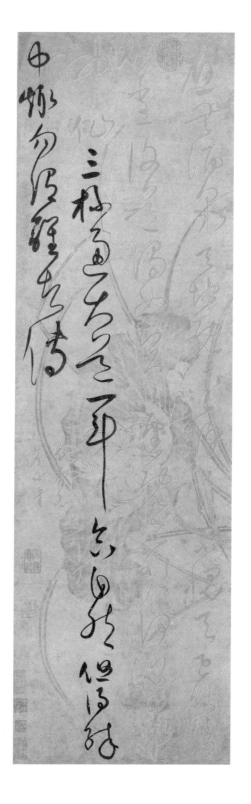

三杯通大道⑤，一斗合自然⑥。

但得醉中趣⑦，勿為醒者傳。

三杯酒過後，恍然通向了神仙之路；一斗酒後，與天地合二為一，進入到了自然的境界。這酒中的樂趣，哪裏是不飲酒的人所能體會得到呢？

斗是甚麼器物？

斗是一種盛酒器，與用作量器的斗是不同的器物。其形狀為圓筒形，有長柄，一般不作飲器，主要是用其從容器中舀酒入杯中。商周時期流行，多以青銅鑄造。後來多以「斗酒」形容善飲酒，如杜甫的「李白一斗詩百篇」即是這個意思。

金句點評

酒能醉人、娛人，使人獲得身心的快樂，這是人所共知的常識。但「三杯通大道，一斗合自然」，顯示酒還能引導人們逐層次地領悟哲學，獲取生命真諦，則是李白的獨特發現。詩人在對酒的依傍、體悟中，忘卻了對俗務的經營，在盡量、盡興的快感裏，真心由「大道」而皈依「自然」。

註釋

⑤ 大道，指成仙之路。

⑥ 斗，古代的酒器。自然，天然，非人為的。

⑦ 也作「酒中趣」，飲酒的樂趣。東晉時，孟嘉好飲酒，常常喝醉。桓溫問他：酒有甚麼好處，你那麼好喝？孟嘉說：你是沒有體會到飲酒的樂趣啊！

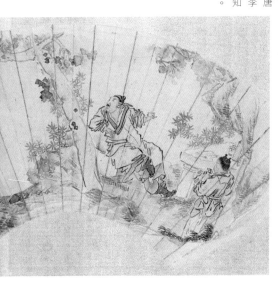

附：月下獨酌其一

沙馥《飲酒圖扇》（局部）

清末畫家沙馥所作的《唐學士飲酒圖》，畫中的李白似正在舉酒問月，不知腦海中湧現出甚麼詩句。

原詩

花間一壺酒，獨酌無相親。
舉杯邀明月，對影成三人①。
月既不解飲，影徒隨我身。
暫伴月將②影，行樂須及春。
我歌月徘徊，我舞影零亂。
醒時同交歡③，醉後各分散。
永結無情遊④，相期邈雲漢⑤。

花間月下，我獨自飲酒，身邊無一親近之人。

明月當空，我舉杯邀請，邀請明月與我共飲，

月亮、我與我的身影，就像三個人一樣。

月亮既然不懂得飲酒，影子跟隨我也是徒然。

暫且與明月、身影相伴，乘着春光及時行樂，既歌且舞。

歌時，月色徘徊，依依不去，好像在傾聽佳音；

舞時，在月光下，身影轉動零亂，彷彿在與我共舞。

朋友們在一起時多麼歡樂，但酒後卻只能各奔東西。

願永遠忘卻世間的一切俗情，

與月光身影相約，到那邈遠的天上仙境雲遊。

註釋

① 三人，指在月光下獨酌時月亮、作者及作者的影子。

② 將，與，同。

③ 交歡，指結好，一齊歡樂。

④ 無情遊，指忘卻俗情之遊。

⑤ 期，相約。邈，遙遠，高遠。雲漢，銀河，指天上仙境。

將進酒　李白

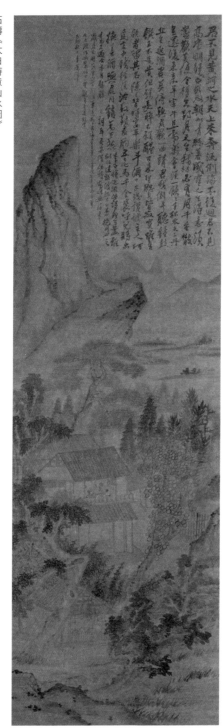

石濤《太白詩意山水圖》

清代僧人石濤以李白《將進酒》詩意創作的山水畫，潑墨酣暢，與此詩奔放的情緒有相通之處。畫上部錄有《將進酒》全詩。

君不見黃河之水天上來①，

奔流到海不復回。

君不見高堂②明鏡悲白髮，

朝如青③絲暮成雪。

您看啊，黃河之水從天降，勢不可擋，

奔騰咆哮，奔向大海不復還。

看啊，高堂明鏡中，如青絲的鬚髮朝夕間變成霜雪，

歲月無情，不禁悲從中來。

註釋

① 古人認為黃河水源自崑崙山，因其地勢高，故曰天上來。

② 高堂，高大的廳堂。

③ 青，黑色。

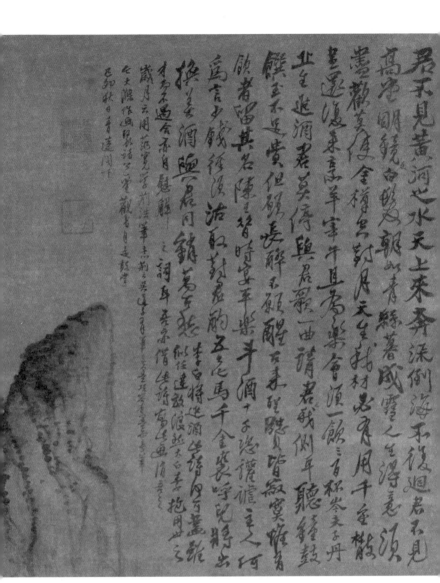

《太白詩意山水圖》（局部）

人生得意須盡歡，莫使金樽④空對月。

天生我材必有用，千金散盡還復來⑤。

烹羊宰牛且為樂，會須一飲三百杯⑥。

人生得意時應盡情歡樂，莫讓金樽徒然空置。我的才華是上天給予，必然會有用武之地，就像千金散盡還會再來。快快將牛羊宰殺烹煮做佐酒的佳肴，我們應當像古人那樣一氣痛飲三百杯！

註釋

④ 樽，酒杯，盛酒器。

⑤ 李白在遊歷時，曾得數萬金，但均一揮而盡，故作此豪語。還，音同「環」。

⑥ 會須，應當。漢末，鄭玄善飲酒，袁紹為其送行，讓參加宴會的人每人勸酒一杯，從早至晚，鄭玄飲酒三百杯而不失態。這裏借指痛飲。

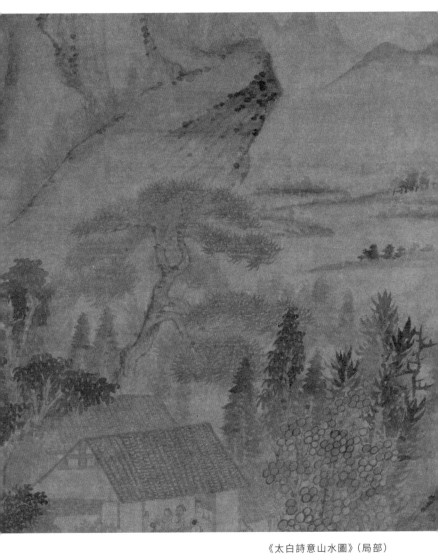

《太白詩意山水圖》（局部）

岑夫子，丹丘生⑦，將進酒，杯莫停。與君歌一曲，請君為我傾耳聽。鐘鼓饌玉不足貴⑧，但願長醉不復醒。古來聖賢皆寂寞，唯有飲者留其名。

岑夫子、丹丘生，快快喝酒，莫停下酒杯。我要為你們獻歌一曲，請君為我仔細傾聽。富貴人家的鐘鼓之樂和珍饈佳肴，沒有甚麼可值得留戀的，我只願長久地沉醉在酒中不再醒來。自古以來，聖賢之士大都默默無聞，唯有飲酒者死後留名。

註釋

⑦ 岑夫子，指岑勛；丹丘生，指元丹丘，二人俱為李白好友。夫子、生，古代對男子、讀書人的尊稱。

⑧ 鐘鼓，富貴人家宴會時演奏的樂器。饌玉，珍貴的食品。

《太白詩意山水圖》(局部)

陳王昔時宴平樂，斗酒十千恣歡謔。[9] 主人何為言少錢，徑須沽[10] 取對君酌。五花馬[11]，千金裘[12]，呼兒將[13] 出換美酒，與爾同銷萬古愁。

昔日陳王宴客平樂觀，大家縱酒談笑多麼歡樂。主人為何要說沒有錢呢，快去打酒來對君暢飲。這裏有名貴的寶馬，有價值千金的裘衣，讓小兒用它們去換美酒吧，我要與你一醉方休，在沉醉中消除那無窮無盡的憂愁。

註釋

⑨ 陳王，指三國曹操子曹植，曾被封陳思王。曹植著《名都篇》有句：「歸來宴平樂，美酒斗十千」，這裏借用其句，極言宴飲歡樂之狀。

⑩ 沽，買酒。

⑪ 鬃毛剪成五瓣的馬，一般泛指名貴的馬。

⑫ 價值千金的裘皮，指名貴的皮衣。

⑬ 將，拿。

文人與酒（節選）

王　瑤

提起了文人與酒的關係，自然使我們首先就想到了竹林七賢。以前人當然也飲酒，但在文人還沒有顯著的社會地位的時候，在文人還被視若俳優的時候，酒正如同其他飲食一樣，還沒有被當作手段似地大量醉酣的時候，酒在生活中並沒有起很大的作用和影響；因而也就惹不起人們的注意。到了魏末的竹林名士，一方面他們在社會上有了特殊的地位，這是漢末以來處士橫議的餘風和文學觀念發展的結果；一方面酒在他們的生活中也的確佔據了極顯著的地位，幾乎是生活的全部；因而文人與酒的關係，也就不可忽視了。

王瑤是誰？

王瑤（一九一四 —— 一九八九），當代著名學者、作家。清華大學畢業，先後在清華大學、北京大學任教。早期從事漢魏六朝文學研究，後轉向研究現代文學。在中古文學史、現代文學史、魯迅研究等方面有着很高的成就。主要著作有《中古文學史論》、《中國新文學史稿》、《魯迅作品論集》等。

為甚麼飲酒之風到漢末特別盛起來了呢？正如我們在《文人與藥》一文中所分析過的，是在於對生命的強烈的留戀，和對於死亡會忽然來臨的恐懼。這和《古詩十九首》以及建安以來的許多詩篇中所表現的時光飄忽和人生短促的思想，是一致的。由於社會秩序的紊亂會帶給人不自然的死亡，也由於道家思想的抬頭而帶來了的對生命的悲觀，從這時起，大家便都覺得生死問題在人生中的份量了。道教想用人為的方法去延長壽齡，佛教想用輪迴的說法去解脫迷惘，都是針對着這一要求的。但佛教的普遍流行是在東晉以後，而道教的服食求神仙的辦法，也很難讓所有名士去接受，例如向秀《難嵇叔夜養生論》就說：「又云導養得理，以盡性命，上獲千餘歲，下可數百年，未盡善也；若信可然，當有得者，此人何在，目未之見。此殆影響之論，可言而不可得。」但即使是這些不大願意服食求長生的人，對生死的看法也還是和別人一樣的；死是生的整個結束，死後形神俱滅。因為他們更失去了對長壽的希冀，所以對現刻的生命就更覺得熱戀和

竹雕《竹林七賢圖》筆筒

寶貴。放棄了祈求生命的長度，便不能不要求增加生命的密度。《古詩十九首》說：「服食求神仙，多為藥所誤，不如飲美酒，被服紈與素。」范雲《贈學仙者》詩云：「春釀煎松葉，秋杯浸菊花，相逢寧可醉，定不學丹砂。」《當對酒》詩云：「對酒心自足，故人來共持，方欲羅衿解，誰念髮成絲。」這都說明漢末魏晉名士們喜歡飲酒的動機。曹操《短歌行》歎息「對酒當歌，人生幾何」，而辦法即是「何以解憂，唯有杜康」。《世說·文學篇》言「劉伶著《酒德頌》，意氣所寄」，註引《名士傳》說：「常乘鹿車，攜一壺酒，使人荷鍤隨之，云：死便掘地以埋。」對死的達觀正基於對死的無可奈何的恐懼，而這也正是土木形骸，遨遊一世。阮、嵇與何晏、王弼年代相若，而《世說》註引袁宏《名士傳》的體例，分為正始名士與竹林名士二者，正表明了這二種名士生活態度的不同。沉湎於酒的原因。阮、嵇與何晏、王弼年代相若，而《世說》註引袁宏《名士傳》的體例，分為正始名士與竹林名士二者，正表明了這二種名士生活態度的不同。這「不同」不關時代階級和思想，這些都是差不多的；而在對於這些背景的兩種不同的反映。我們在《文人與藥》一文中，稱何晏他們是清談派或服藥派，阮、

秫這些人正是飲酒派或任達派。他們對生命的悲觀更超過了服藥的人，而且既然無論賢愚貴賤的結果都是一死，對事業聲名也就無心追求了。《世說‧任誕篇》云：「張季鷹（翰）縱任不拘，時人號為江東步兵。或謂之曰，卿乃可縱適一時，獨不為身後名耶！答曰，使我有身後名，不如即時一杯酒。」另條云：畢茂世（卓）云：「一手持蟹螯，一手持酒杯，拍浮酒池中，便足了一生。」註引《晉中興書》曰：「（卓）為吏部郎，嘗飲酒廢職。北舍郎釀酒熟，卓因醉，夜至其甕間取飲之。主人謂是盜，執而縛之。知為吏部也，釋之。」可知放浪形骸的任達和終日沉湎的飲酒，正是由同一認識導出來的兩方面的相關的行為。

但更為重要的理由，還是實際的社會情勢逼得他們不得不飲酒；為了逃避現實，為了保全生命，他們不得不韜晦，不得不沉湎。從上面看來，飲酒好像只是快樂的追求，而實際卻有更大的憂患背景在後面。這是對現實的不滿和迫害的逃避，心裏是充滿了悲痛的感覺的。當時政治的腐化黑暗，社會的混亂無章，而

85

張翰字季鷹吳郡人有
清才善屬文而縱任不拘
時人號之為江東步兵後
謝同郡顧榮曰天下紛紜
禍難未已夫有四海之名者
求退良難吾本山林間人
無望於時子善以明防前
以智慮後榮執其手愴然
用見識風邵乃憑風卽而
來盧臺起鳶而以

且屬於易代前夕，和孔融以前的處境完全相似；一個名士，一個士大夫，隨時可以受到迫害。由他們的處境說，如果不這樣消極的話，只有兩條路可走：一條是如何晏、夏侯玄似地為魏室來力挽頹殘的局面，一條是如賈充、王沈似地為晉作佐命功臣，建立新貴的地位。但司馬昭之心，路人皆知，何晏為魏之姻戚，夏侯玄為宗室，自當知其不可為而為之；竹林諸人明知其不可為，而魏的政治情形也並不能滿足他們的理想，那又何必如此呢！至於賈充、王沈，則自和竹林名士是兩種人；司馬氏雖然希望他們這樣，他們卻當然是不屑為的。但這時是政治迫害最嚴重的時候，曹操可以誅殺孔融、楊修，甚至荀彧，司馬氏也是一樣，嵇康、呂安就是例子。處在這種局勢下，不只積極不可能，單純地消極也不可能；因為很可能引起政治上的危害。那麼最好的辦法是自己來佈置一層煙幕，一層保護色的煙幕。於是終日酣暢，不問世事了；於是出言玄遠，口不臧否人物了。……黑暗也不會這樣永久地延長下去，於是便只有靜以俟命了。《莊子・繕性篇》云：

酒是杜康發明的嗎？

考古資料顯示，早在距今六七千年前的新石器時代晚期，在中國的很多地區就有用於釀酒的原料和釀酒容器，說明當時已經開始造酒。最早的酒是自然發酵的果酒，後來有了穀物酒和蒸餾酒（燒酒）。最早發明釀酒術者，相傳為黃帝時人杜康，他把剩飯放在樹洞中發酵而成。後代多以杜康作為酒的代稱。

「不當時命而大窮乎天下，則深根寧極而待，此存身之道也。」他們想存身，那麼在這時期最好的慢形之具，最好的隔絕人事的方法，自然莫如飲酒。因為即使說錯了一句話，做錯了一件事，也可以推說醉了，請別人原諒的。所以他們終日飲酒，實在是一件最不得已的痛苦事情。

梁昭明太子《陶集》序云：「有疑陶淵明詩，篇篇有酒，吾觀其意不在酒，亦寄酒為跡者也。」陶淵明所處的時代，又是晉宋變易的時候；政治社會的情況，與孔融之在漢末，阮、嵇之在魏末，大略相似。政治上是「巨猾肆威暴，欽鴟違帝旨」（《讀山海經》第十一首）；社會上是「閭閻懈廉退之節，市朝驅易進之心」（《感士不遇賦》序）；一般士人是「終日馳車走，不見所問津」（《飲酒詩》第二十首）；那麼陶淵明自己呢，只有歎氣飲酒了。「理也可奈何，且為陶一觴。」（《雜詩》第八首）所以陶淵明的飲酒，也並不是那麼絕對地「悠然」。

但時代畢竟變易了，篡位竊國的事也不只一次了；而陶淵明自己的身份地

中國古代都有哪些酒器？

中國古代飲酒盛行，因此酒器十分發達。商周時期，青銅鑄造業鼎盛，酒器多為青銅製造，如飲酒用的爵、斝、觚，盛酒用的尊、壺、觥等。春秋戰國漆器發達，貴族生活中愛使用漆製酒具，如卮、耳杯等。漢代陶瓷器興起，陶瓷酒具逐漸取代了青銅器，並一直延續到明清。此外，漢唐以後還有一些特殊材料的酒具，如金、銀、玉、牙角、琺琅等。

位也和孔融、阮、嵇不同；以前雖也「歷從人事」，但「皆口腹自役」的卑職，現在則已隱居躬耕了，所以對於政治的關係畢竟也要淡薄些。孔融、阮、嵇諸人對政治固不能積極為力，但即想消極也很困難；陶淵明則歸田隱淪，是比較沒有甚麼麻煩的。所以他的態度較之阮、嵇，就平淡得多了。但也沒有平淡到完全超於現實情況以外，同時這也是不可能的。除前引之《讀山海經》第十一首外，著名之《述酒》詩，雖言辭隱晦，但自湯漢註解以迄今日，原意已漸明，是敍述晉宋易代的政治事情的。「流淚抱中歎，傾耳聽司晨」，淵明也寄托了不少激憤的感情。茅鹿門云：「先生豈盼盼然歌詠泉石，沉冥麴糵者而已哉！吾悲其心懸萬里之外，九霄之上，獨憤翮之縶而蹄之躓，故不得已以詩酒自溺，躑躅徘徊，待盡丘壑焉耳。」淵明雖無功名事業表現於當世，但他確是一個詩人，由詩中我們可以看出他的感情思想來。無論就所處的政治社會環境說，或就其思想情況說，淵明都和阮嗣宗有相似處；平淡雖然是比較平淡，但這只是程度上的差異。到陶淵

89

明，我們才給阮籍找到了遙遙嗣響的人；同時在阮籍身上，我們也看到了陶淵明的影子。明潘璁刊《阮陶合集》，實在是有眼光的。《宋書》本傳言：「潛不解音聲，而蓄素琴一張，無弦。每有酒適，輒撫弄以寄其意。」可知淵明也是和阮、秘一樣地嚮往着那音樂的「自然」「和」的境界的。既然有這許多的相似處，無怪乎淵明「性嗜酒」（《五柳先生傳》）了。求仕是為了「公田之利，足以為酒」（《歸去來兮辭》序），乞食也是要「觴至輒傾杯」（《乞食》詩）的。酒成了陶淵明生活中最重要的事情，於是詩中也「篇篇有酒」了。

陶淵明最和前人不同的，是把酒和詩連了起來。即使阮籍，「旨趣遙深，興寄多端」（沈德潛《古詩源》評）的詠懷詩的作者，也還是酒是酒，詩自詩的；詩中並沒有關於飲酒的心境的描寫。但以酒大量地寫入詩，使詩中幾乎篇篇有酒的，確以淵明為第一人。在阮嗣宗，酒只和他的生活發生了關係，所以飲酒所得的境界也只能見於行為；所以我們只看見了任達。雖然生活還會影響到詩，但畢

竟是間接的。但陶淵明，卻把酒和詩直接聯繫起來了，從此酒和文學發生了更密切的關係。飲酒的心境可以用詩表現出來，所以我們有了「篤意真古，辭興婉愜」（鍾嶸語）的陶詩。杜甫《可惜》詩云：「寬心應是酒，遣興莫過詩。此意陶潛解，吾生後汝期。」文人與酒的關係，到陶淵明，已經幾乎打成一片了。

談酒

臺靜農

不記得甚麼時候同一友人談到青島有種苦老酒，而他這次竟從青島帶了兩瓶來，立時打開一嚐，果真是隔了很久而未忘卻的味兒。我是愛酒的，雖喝過許多地方不同的酒，卻寫不出酒譜，因為我非知味者，有如我之愛茶，也不過因為不慣喝白開水的關係而已。我於這苦老酒卻是喜歡的，但只能說是喜歡。普通的酒味不外辣和甜，這酒卻是焦苦味，而亦不失其應有的甜與辣味；普通酒的顏色是白或黃或紅，而這酒卻是黑色，像中藥水似的。原來青島有一種叫做老酒的，顏色深黃，略似紹興花雕。某年一家大酒坊，年終因釀酒的高粱預備少了，不足供應平日的主顧，倉卒中拿已經釀過了的高粱，鍋上重炒，再行釀出，結果，大家都以為比平常的酒還好，因其焦苦和黑色，故叫做苦老酒。這究竟算得苦老酒的發明史與否，不能確定，我不過這樣聽來的。可是中國民間的科學方法，本

來就有些不就範，例如貴州茅台村的酒，原是山西汾酒的釀法，結果其芳冽與回味，竟大異於汾酒。

濟南有種蘭陵酒，號稱為中國的白蘭地，濟寧又有一種金波酒，也是山東的名酒之一，苦老酒與這兩種酒比，自然無其名貴，但我所喜歡的還是苦老酒，可也不因為它的苦味與黑色，而是喜歡它的鄉土風味。即如它的色與味，就十足的代表它的鄉土風，不像所有的出口貨，隨時在叫人「你看我這才是好貨色」的神情。同時我因它對於青島的懷想，卻又不是遊子忽然見到故鄉的物事的懷想，因為我沒有這種資格，有資格的朋友於酒又無興趣，偏說這酒有甚麼好喝？我僅能藉此懷想昔年在青島作客時的光景：不見汽車的街上，已經開設了不止一代的小酒樓，雖然一切設備簡陋，卻不是一點名氣都沒有，樓上燈火明蒙，水氣昏然，照着各人面前酒碗裏濃黑的酒，雖然外面的東北風帶了哨子，我們卻是酒酣耳熱的。現在懷想，不免有點悵惘，但是當時若果喝的是花雕或白乾一類的酒，則這

臺靜農是誰？

臺靜農，當代著名作家、學者、書法家。早年畢業於北京大學，曾在北京、青島、重慶等地大學任教。一九四六年去台灣，任台灣大學中文系教授。早期小說以描寫人生艱辛、鄉土氣息濃郁著稱，被稱為「鄉土文學」的代表。晚年潛心於散文和書法創作。著有小說集《地之子》、雜文集《龍坡雜文》等。

一點悵惘也不會有的了。

說起鄉土風的酒，想到在四川白沙時曾經喝過的一種叫做雜酒的，這酒是將高粱等原料裝在瓦罐裏，用紙密封，再塗上石灰，待其發酵成酒。宴會時，酒罐置席旁茶几上，罐下設微火，罐中植一筆管粗的竹筒，客更次離席走三五步，俯下身子，就竹筒吸飲，時時注以白開水，水浸罐底，即變成酒，故竹筒必伸入罐底。據說這種酒是民間專待新姑爺用的，二十七年秋我初到白沙時，還看見酒店裏一罐一罐堆着，——卻不知其為酒，後來我喝到這酒時，市上早已不見有賣的了，想這以後即使是新姑爺也喝不着了。

雜酒的味兒，並不在苦老酒之下，而雜酒且富有原始味。一則它沒有顏色可以辨別，再則大家共吸一竹筒，不若分飲為佳；——如某夫人所說，有次她剛吸上來，忽又落下去，因想別人也免不了如此，從此她再不願喝雜酒了。據白沙友人說，雜酒並非當地土釀，而是苗人傳來的，大概是的。李宗昉的《黔記》云：

商代酒器——獸面紋袋足斝

94

「咂酒一名重陽酒，以九日貯米於甕而成，他日味劣，以草塞瓶頭，臨飲注水平口，以通節小竹插草內吸之，視水容若干徵飲量，苗人富者以多釀此為勝」；是雜酒之名，當係咂酒之誤，而重陽酒一名尤為可喜，以易引人聯想，九月天氣，風高氣爽，正好喝酒，不關昔人風雅也。又陸次雲《峒谿纖誌》云：「咂酒一名約藤酒，以米雜草子為之，以火釀成，不芻不酢，以藤吸取，多有以鼻飲者，謂由鼻入喉，更有異趣。」此又名約藤酒者，以藤吸引之故，似沒有別的意思。

據上面所引，所謂雜酒者，無疑義的是苗人的土釀了，卻又不然。《星槎勝覽》卷一《占城國》云：「魚不腐爛不食，釀不生蛆不為美酒，以米拌藥丸和入甕中，封固如法，收藏日久，其糟生蛆為佳醞。他日開封用長節竹竿三四尺者，插入糟甕中，或團坐五人，量人入水多寡，輪次吸竹，引酒入口，吸盡再入水，若無味則止，有味留封再用。」《星槎勝覽》作者費信，明永樂七年隨鄭和、王景宏下西洋者，據云到占城時，正是當年十二月，勝覽所記，應是實錄。占城在今之

明代酒器——青花人物圖杯

95

安南，亦稱占婆，馬氏 Georges Mespero 的《占婆史》，考證占城史事甚詳。獨於占城的釀酒法，不甚了了。僅據《宋史・諸蕃誌》云：「不知醞釀之法，止飲椰子酒」，此外引新舊唐誌云：「檳榔汁為酒」云云，馬氏且加按語云：「今日越南本島居民，未聞有以檳榔釀酒之事」，這樣看來，馬氏為《占婆史》時，似未參考《勝覽》也。本來考訂史事，談何容易。即如現在我們想知道一種土酒的來源，就不免生出糾葛來，一時不能斷定它的來源，只能說它是西南半開化民族一種普通的釀酒法，而且在五百年前就有了。

明代酒器——掐絲琺瑯高足杯

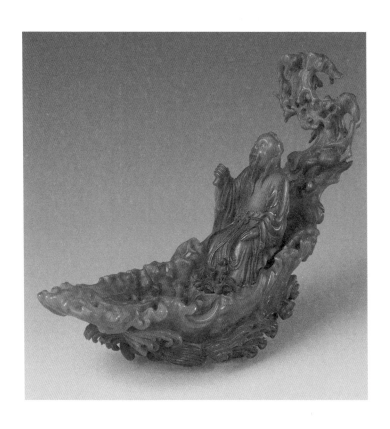

清代酒器 —— 犀角雕仙人乘槎杯

舊時代中的文人，凡是參加政治而失敗的，很難留下足以反映真實思想情況的作品。非但當時的政權不容這種作品的存在，就是他們自己也不得不有所顧忌，多方掩飾。後人的責任就在於從掩飾之中抉露其真實，才能不為一面之詞所欺。

唐代詩人中有三個是在政治上失敗而在文學上成功的。劉禹錫、柳宗元為了王叔文事件，李白為了永王璘事件，一般總是根據正統政權的論點來看待，即使不加譴責，也要為之惋惜，甚至還要代他們剖辨。大家都知道：王叔文事件從范仲淹才開始翻案，清代繼之而起的，有王懋竑、王鳴盛、李慈銘等人，總算有些人替劉、柳申冤了，然而這個問題還並沒有弄得徹底。至於永王事件，過去似

平更沒有受到應有的注意。

關於王叔文的正面文章，是稀有而可寶貴的。現在能夠看到的是柳宗元替王母作的墓誌，忠實說明了王、柳的關係，並且表彰了王叔文的才幹抱負。另外一篇是呂溫（八司馬之一）集中的《由鹿賦》，影射當時政爭的內幕，大約因為詞意隱約，所以逃過注意而被保存了下來。比較透露真相多些的，只有劉禹錫的《子劉子傳》，這是他逝世前不久所寫的一生總結，其中措詞非常謹慎而具有甚深意義。他首先對王叔文加上一個「寒畯」的帽子，就指出這場政爭起因在於南方新興士族與北方衣冠舊族的利益矛盾。他說：「叔文自言猛之後，有遠祖風」，就指出王叔文確有一番政治上的抱負。又說：「東平呂溫、隴西李景儉、河東柳宗元以為信然。三子者皆與余厚善，日夕過言其能。」這是利用三個人都已去世，把責任推在他們身上，彷彿說：自己並不真正贊成王叔文。但是他接下去又說：「其所施為，人不以為當非。」這幾個字分量就非常之重了，暗中等於說王

99

叔文的措施當時很得人心。這自然是符合實際的，劉氏此文最重要的關鍵即在此。他提到憲宗受禪的話，有八個字：「建桓立順，功歸貴臣。」按憲宗為順宗所立的太子，與東漢的順帝、桓帝情況不同，何以劉氏引為比喻？那就是說：為了皇位的問題，曾經發生過激烈的暗鬥，有人藉這個問題把王叔文打倒了。這是第二個關鍵。

劉禹錫在八司馬中最為老壽，當他寫這自傳的時候，同輩的人一個也不存在了。自己也經歷了五朝，名位漸漸顯達，比較是幸運的。只有他有資格和責任，追述四十多年前的一樁重大公案。然而這篇文章又不能寫得太明顯，只好運用微婉的詞令，讓後來明眼的讀者去體會。其中苦心，至今還是躍然於紙上的。

唐人不能替王叔文主張公道，連王黨中人在事後也惟恐受累，不敢直言，這是有原因的。主要是由於王叔文反對憲宗，而此後的統治者恰恰都是憲宗的子孫。憲宗對這件事是極端恨惡的，替王叔文說話就等於對憲宗的叛逆。反過來

說，也惟有隨時附和，罵幾句王黨，才能鞏固自己的政治地位。所以韓愈在《順宗實錄》裏一味打官腔，不為劉、柳兩個好友留餘地，自有他的苦衷。試看唐代政治上的事件，經過一個時期，大都可以翻案。到了末期，像宋申錫及甘露四相的冤獄，即在當時也都有不平的控訴，惟有王叔文事件牽涉憲宗本身，所以才絕對不容議論。

王叔文的政治主張，前人已經有談過的。我以為如果將唐人各種政治主張融會貫通起來看，就知道天寶以後有遠見的人大都認為長安政權可能起變化，因而企圖為以後的發展預作佈置。在初期，比較傾向於分化，一部分人主張以江南為根據，建立新的政權，李白的擁護永王，動機就在於此。一直到德宗時代，如陳少遊、韓滉，還有這種思想。另一部分人逐漸感覺地方軍事集團有弊無利，又傾向於中央集權，王叔文就是這種思想的代表，企圖樹立強有力的中央政府，削減地方的權力，挽回頹勢。這種企圖被西川的韋皋覺察了，所以才策動攻勢，

抬出憲宗來，給王叔文以致命的打擊，以求維護自己的利益。這些反覆變幻的局勢，實際上都說明長安政局之不穩定已為有識之士所一致看到，所看不到的只是長安政局究竟能維持多久而已。像李白，大概他把長安的覆亡估計得太早了些。

李白在永王失敗以後，不得不聲明是被脅迫，當然是為了苟全性命，不得不如此。但是他並沒有把《永王東巡歌》及《在水軍宴贈幕府諸侍御》二詩刪去，分明始終自認為忠於永王，而且在《為宋中丞請建都金陵表》中公然露出移轉政治重心的主張，也與擁護永王有一脈相通之處。在他的樂府中，如《上留田行》、《箜篌謠》、《樹中草》，都顯然是諷刺肅宗兄弟自相殘殺。李白對於永王，可謂不負初衷，拳拳之至了。《猛虎行》中有「頗似楚漢時，翻覆無定止」之句，正是說安史亂時肅宗還沒有能收復的把握，究竟誰來收拾這個殘局還未可知。都足以證明李詩有不少地方忠實反映當時情勢和他本人對時局的看法，像這些問題就

102

途徑。

不僅是了解李白詩者所必需注意的，而且也是從史書以外研究唐史的一個重要

（本文原載於《藝林叢錄》第一編）

崔子忠《藏雲圖軸》

此圖為絹本設色畫，繪唐代詩人李白「日飲清泉臥白雲」詩意。是晚明畫家崔子忠代表作之一。

附錄：中國古代書法發展概況表

時代	發展概況	書法風格	代表人物
原始社會	在陶器上有意識地刻畫符號		
殷商	文字已具有用筆、結體和章法等書法藝術所必備的三要素，主要文字是甲骨文，開始出現銘文。	商朝的甲骨文刻在龜甲、獸骨上，記錄占卜的內容，又稱卜辭。筆畫粗細、方圓不一，但遒勁有力，富有立體感。	
先秦	鑄刻在青銅器上的金文盛行。	金文又稱鐘鼎文，字型帶有一定的裝飾性。受當時社會因素影響，出現書不同文的現象。雖然使用不方便，但使得文字呈現出多種多樣的風格。	
秦	秦統一六國後，文字也隨之統一。官方文字是小篆。	小篆形體長方，用筆圓轉，結構勻稱，筆勢瘦勁俊逸，體態寬舒，主要用於官方文書、刻石、刻符等。	李斯、趙高、胡毋敬、程邈等。
漢	漢代通行的字體約有三種，篆書、隸書和草書。其中隸書是漢代的主要書體。	西漢篆書由秦代的圓轉逐漸趨向方正，筆遒勁。隸書筆畫中出現了波磔，提按頓挫、起筆止筆，表現出蠶頭燕尾波勢的特色。草書中的章草出現。	史游、曹喜、崔瑗、張芝、蔡邕等。
魏晉	書體發展成熟時期。各種書體交相發展，在隸書的基礎上，演變出楷書、草書和行書。書法理論也應運而生。	楷書又稱真書，凝重而嚴整；行書靈活自如，草書奔放而有氣勢。出現劃時代意義的書法大家鍾繇和「書聖」王羲之。	鍾繇、皇象、索靖、陸機、王羲之、王獻之等。

朝代	概述	特點	代表書家
南北朝	楷書盛行時期。北朝出現了許多書寫、鐫刻造像、碑記的書法家。南朝仍籠罩在「二王」書風的影響下。	北朝的碑刻又稱北碑或魏碑，筆法方整，結體緊勁，融篆、隸、行、楷各體之美，形成雄偉渾厚的書風。	羊欣、范曄、蕭衍、陶弘景、崔浩、王遠等。
隋	隋代立國短暫，書法臻於南北融合，雖未能獲得充分的發展，但為唐代書法起了先導作用。	隋代碑刻和墓誌書法流傳較多。陳綿麗之風，齊峻整之緒，外收梁、結體或斜畫竪結，或平畫寬結，淳樸未除，精能不露。	智永、丁道護等。
唐	中國書法最繁盛時期。楷書在唐代達到頂峰，名家輩出。行書入碑，拓展了書法的領域。盛唐時的草書清新博大、放縱飄逸，其成就超過以往各代。	唐代書法各體皆備，並有極大發展，歐體書法度嚴謹，雄深雅健；褚體清勁秀穎；顏體結體豐茂，莊重奇偉；柳體遒勁圓潤，楷法精嚴。張旭、懷素狂草如驚蛇走虺，張雨狂風。	虞世南、歐陽詢、褚遂良、薛稷、李邕、張旭、顏真卿、柳公權、懷素等。
五代十國	書法上繼承唐末餘緒，沒有新的發展。	書法以抒發個人意趣為主，為宋代書法的「尚意」奠定了基礎。	楊凝式、貫休等。
宋	北宋初期，書法仍沿襲唐代餘波，帖學大行。	刻帖的出現，一方面為學習晉唐書法提供了楷模和範本，一方面對行書的迅速發展和尚意書風的形成，起了推動作用。	蘇軾、黃庭堅、米芾、蔡襄、趙佶、張即之等。
元	元代對書法的重視不亞於前代，書法得到一定的發展。	元代書法初受宋代影響較大，後趙孟頫、鮮于樞等人，提倡師法古人，使晉、唐傳統法度得以恢復和發展。	趙孟頫、鮮于樞、鄧文原等。
明	明代書法繼承宋、元帖學而發展。眾多書法家都是由元入晉唐，取法「二王」，也有部分書家法古開新，表現出鮮明個性。	明初書法沿襲元代傳統，尚未形成特色。江南地區的蘇、杭等地成為經濟和文化中心，文人書法抬頭。書法在繼承傳統基礎上更講求形式美和抒發個人情懷。晚期狂草盛行，湧現出許多風格獨特、成就卓著的書法家。	宋克、沈度、沈粲、解縉、祝允明、文徵明、王寵、董其昌、張瑞圖、黃道周、倪元璐等。
清	突破宋、元、明以來帖學的樊籬，開創了碑學。書法中興，書壇活躍，流派紛呈。	清代碑學在篆書、隸書方面的成就，可與唐代楷書、宋代行書、明代草書相媲美，形成了雄渾淵懿的書風。	王鐸、傅山、朱耷、冒襄、劉墉、鄭燮、金農、鄧石如、包世臣等。